彩色放大本中國著名碑帖

高閑草書千字文

孫寶文 編

莽抽條枇杷晚翠梧桐早彫陳根

2

萬動葉飄飄遊鶤獨運凌摩

委翳落葉飄飄遊鶤獨運凌摩

降霄沉讀翫市寓目囊箱易輶攸畏

降霄沉讀翫市寓目囊箱

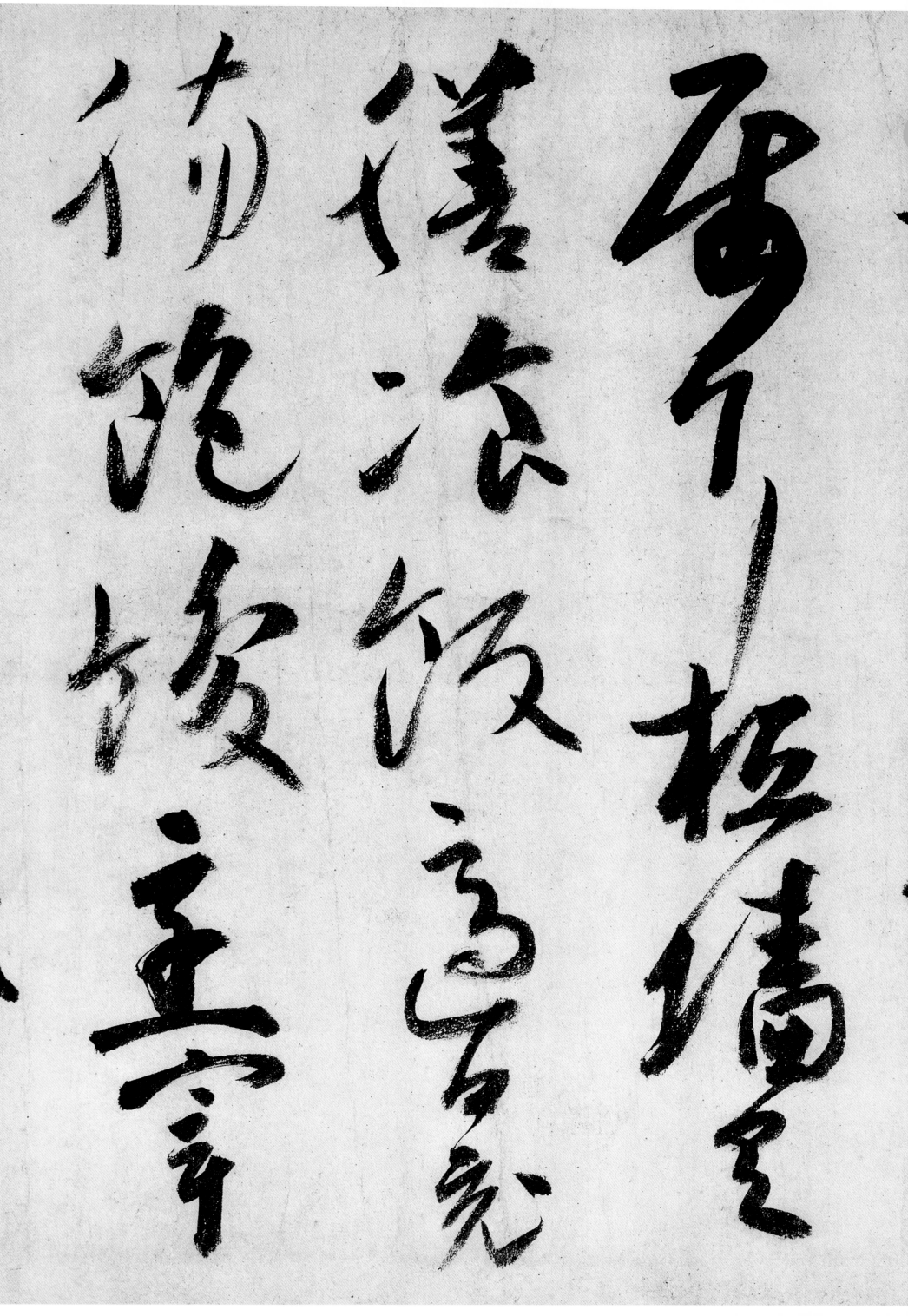

屬耳桓墻具膳湌飯適口充腸飽餕烹宰

饥厭糠粽親

感撼左友麗志

肉了了哭糧专

飢厭糟糠親戚故舊老少異粮妾

御績紡侍巾帷房紈扇員潔銀燭煒煌

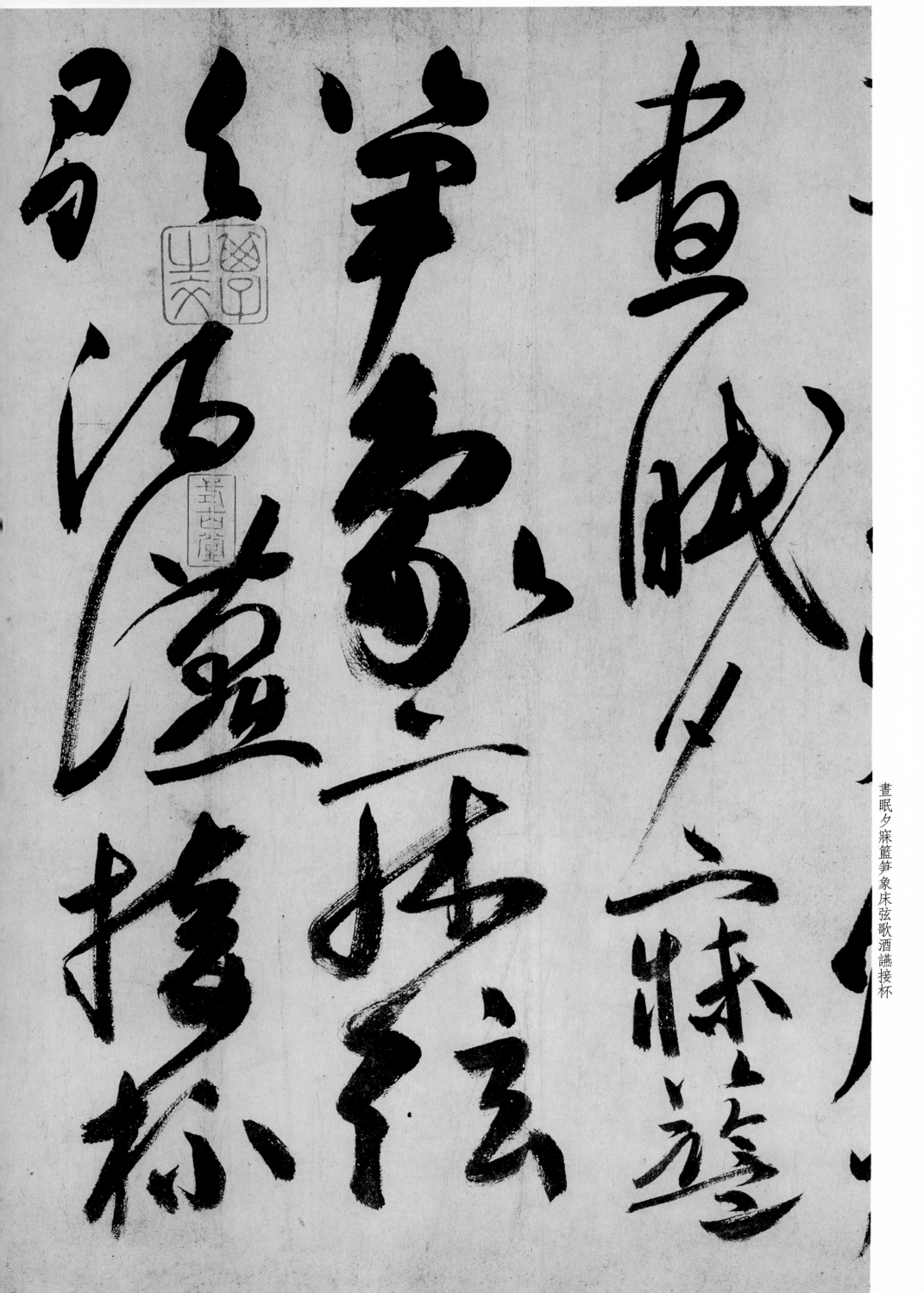

昼眠夕寐籃笋象床弦歌酒讌接杯

舉觴矯手頓足悅豫且康嫡後嗣續際

体
操
首
再
拜
怖
惶
顿
首
祀
蒸
尝
稽
颡
再
拜
祀
蒸
尝
稽
颡
再
拜
悚
懼
恐
惶
幾
牒
簡
要
顾

祀蒸尝稽颡再拜悚懼恐惶幾牒簡要顾

答審詳骇垢想浴執熱願涼驢騾犢特駭

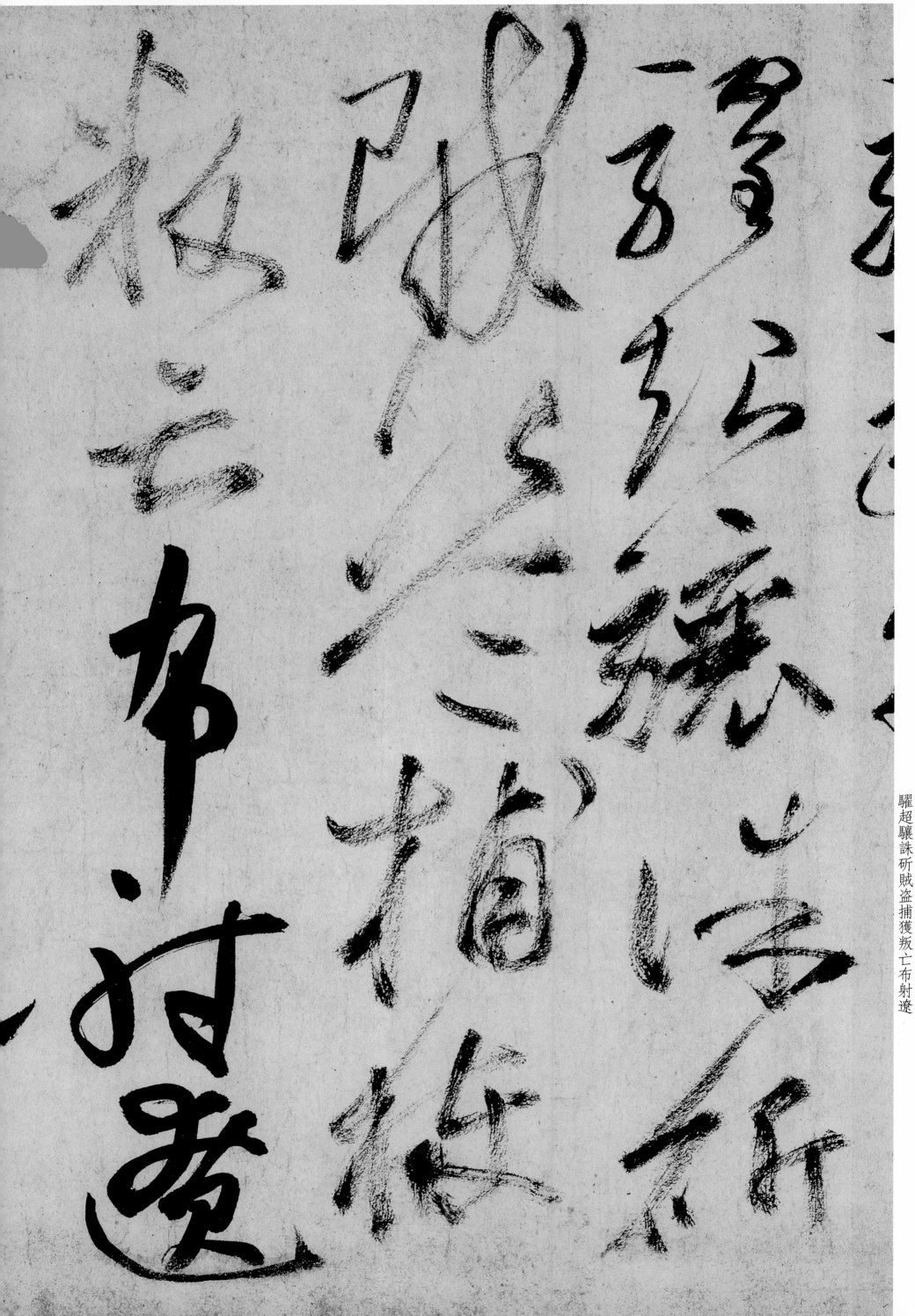

丸稊琴阮嘯恬筆伦紙鈞巧任鈞釋紛利

位班其去佳妙
自施污污
工粉妍姿



俗並皆佳妙毛施淑姿工嚬妍咲



俗並皆佳妙毛施淑姿工嚬妍咲

年矢每催羲暉朗曜旋璣懸斡晦魄環照指

新時務孤珠雖
吾於其枝枝

病倚石房前創
兼

薪脩祜永綏吉邵矩步引領俯仰廊廟束

帶矜莊徘徊瞻眺孤陋寡聞愚蒙等

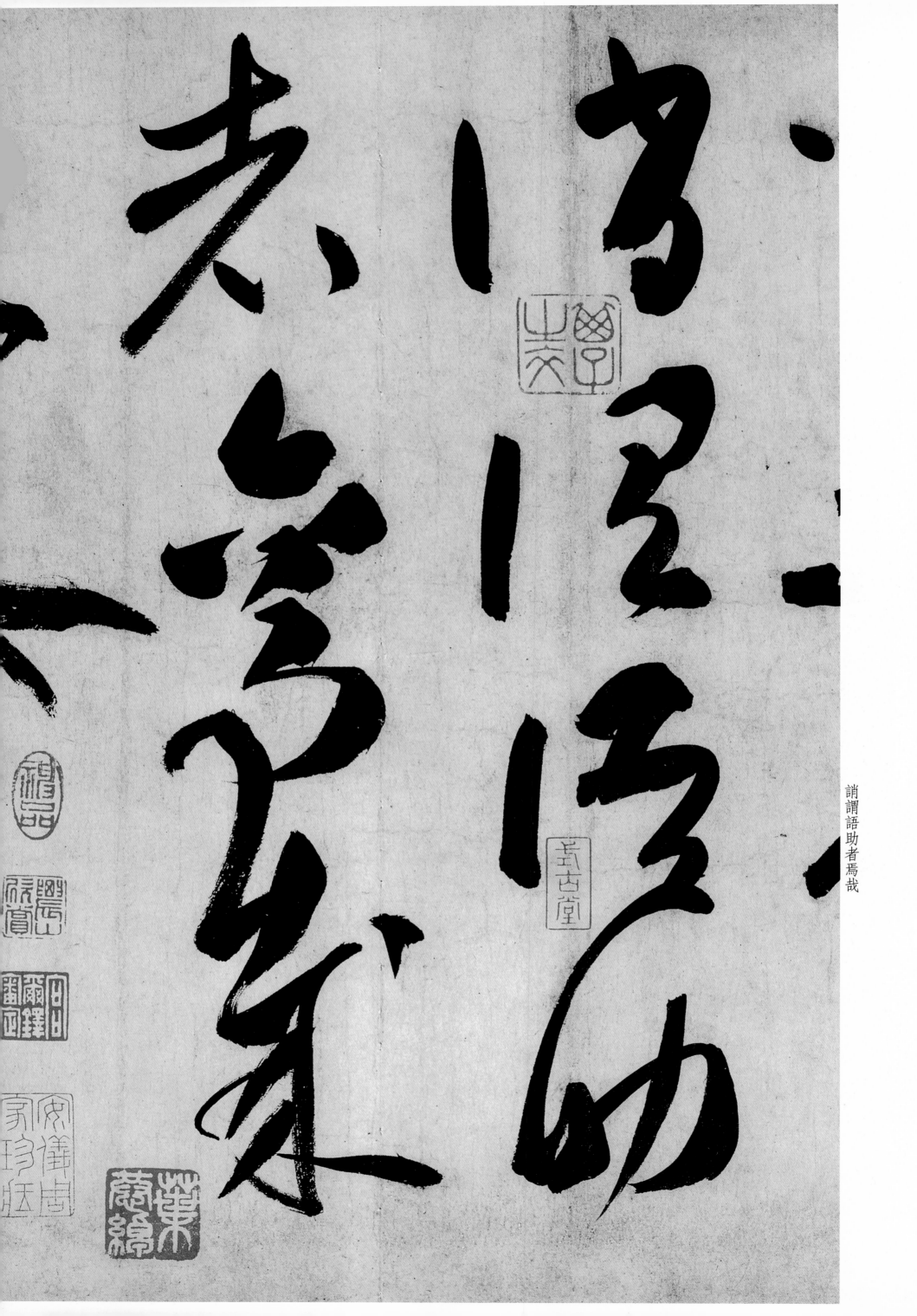

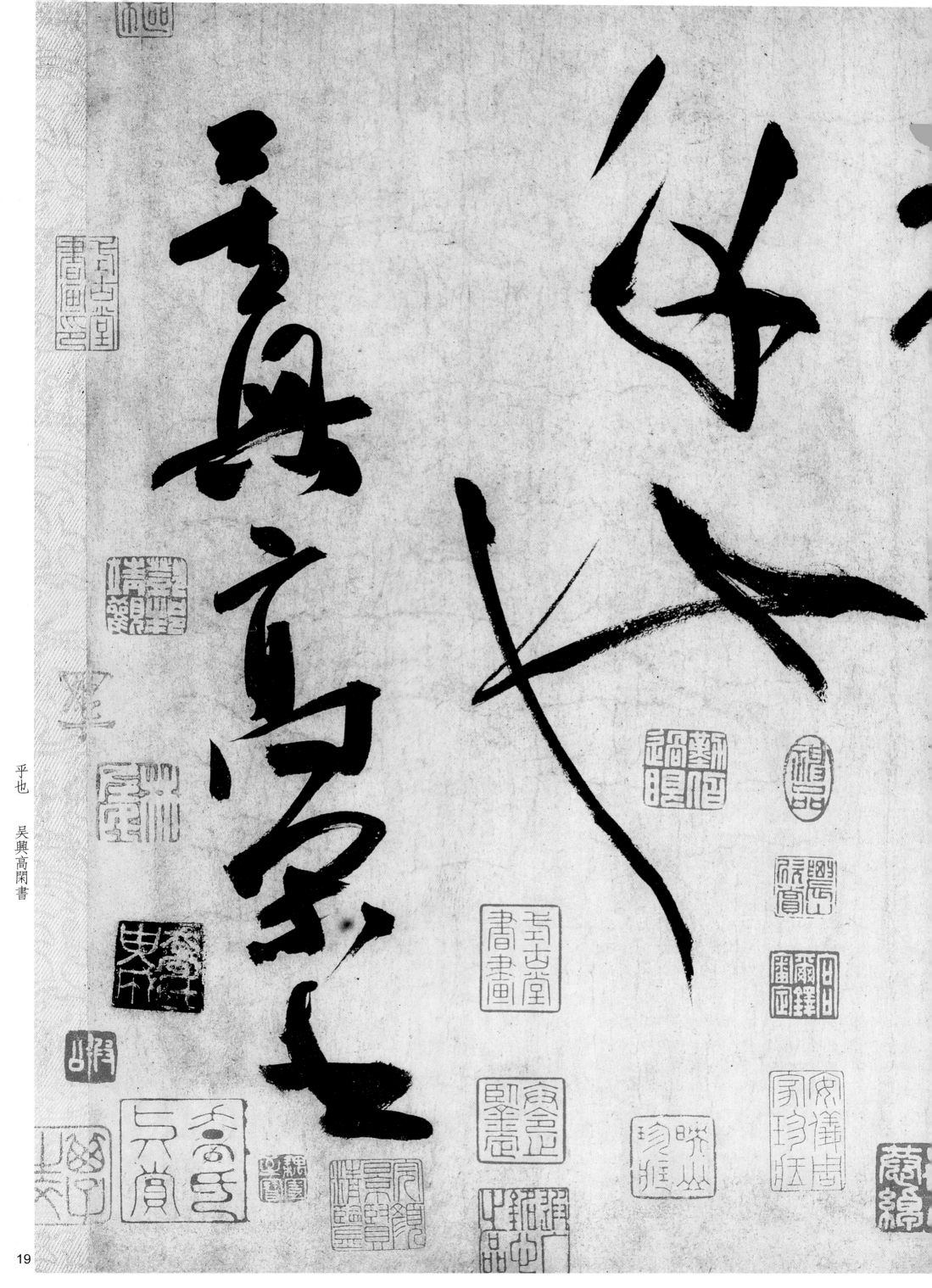

高閑上人妙墨　李慎審定

番禺葉恭綽所藏名僧法書第一品
民國九年景褫孫割愛讓歸葉氏

余讀韓文公送高閑上人序大抵言
張旭平日之所感蓄者一發於書
故旭之書變動猶鬼神今閑此
書馳縱不完動不可留靜不可
推有類於旭堂閑之之言而後之
郎公未嘗以書名於盧安期其
序曰普嘗學書於盧安期
授以撥鐙法推搨四字其
手書者宜乎於閑有以發之也

樸孫郡護得此卷於光緒戊戌
沈氏耦園舊物也於康子秋朱於
潘陽城中半年之久朱審一日
長諸懷陶齋尚書且得枝厥萍
所以持贈偶有珠還合浦之喜
自選墨緣餘韻郡護為
記其顛末時宣統質成瑞陽日
也
福山王棠懃敬記

賤出往返久之李以千金成議余力詘乃分期
以付此卷置手篋中半年来流離輾徙半未失
去而余則晚老矣抗日時余在上海日軍将攻入
余将攜此入内地因此将害畫志藏玄裝裱
以便攜带亮久不寐據榻楼畢以崖位為毀責
而壽来成行而已割裂去不能復合之人之毀裝
晃州芝期阜傷痛之極此卷心足其列違迹
劫葉奪心未改損珠當為半冊暇日展觀目
紀其事于此
一九四八年八月葉恭綽

20